Anthony van Dyck Antoine van Dyck

Suffer Little Children to Come unto Me
by Ellis Waterhouse

Masterpieces
in the National Gallery of Canada
No. 11

Laissez les enfants venir à moi
par Ellis Waterhouse

Chefs-d'œuvre
de la Galerie nationale du Canada
n° 11

The National Gallery of Canada
National Museums of Canada
Ottawa, 1978

Galerie nationale du Canada
Musées nationaux du Canada
Ottawa, 1978

1

This youthful self-portrait was painted when van Dyck was establishing himself as a portrait painter. (Oil on canvas, 119.4 x 87.0 cm, Metropolitan Museum of Art, Jules S. Bache Collection, New York.)

1

Van Dyck a peint cet auto-portrait alors qu'encore tout jeune il s'établissait comme portraitiste. (Huile sur toile, 119,4 x 87 cm, The Metro-politan Museum of Art, collection Jules S. Bache, New York.)

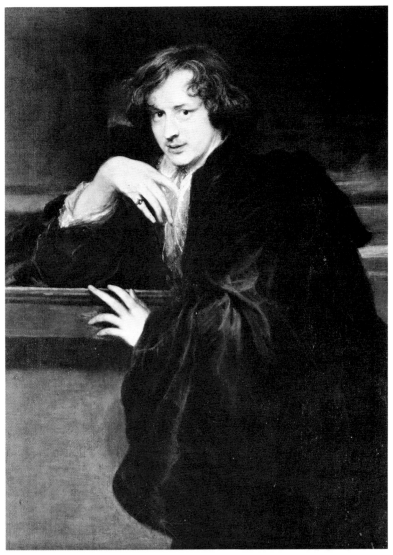

The National Gallery's only painting in oil by Anthony van Dyck (1599–1641), has been called, not altogether accurately, *Christ Blessing the Children,* but it is not easy to devise a comprehensive title for what is actually happening in the picture (see gatefold and cover detail). There is no doubt, however, about the incident which was its inspiration, and which is recorded in all three synoptic gospels: Matthew XIX, 13–15; Mark X, 13–16; and Luke XVIII, 15–17. It is sufficient to quote the text of Matthew, in the King James version:

> *Then there were brought unto him little children, that he should put his hands on them and pray; and the disciples rebuked them. But Jesus said, 'Suffer little children, and forbid them not, to come unto me: for of such is the kingdom of heaven.' And he laid his hands on them and departed thence.*

All three gospels quote our Lord's words in identical form: "Suffer little children" (*Sinite parvulos*) so that these words have become the recognized title for pictures illustrating this scene. These were uncommon, though not unknown, before the sixteenth century.[1]

The first painter to exploit the theme in a number of pictures was Lucas Cranach who, from about 1537 onwards, painted the subject at various times, probably reflecting Lutheran propaganda against the Anabaptists, who denied the validity of infant baptism (see n. [1]). But during the later sixteenth century, and in the earlier years of the seventeenth, the subject, no doubt for quite other reasons, became surprisingly popular with Dutch and Flemish painters. A list of three or four dozen examples is given by Pigler,[2] and it can be assumed that van Dyck himself would have been influenced by the religious fervour of the period. Rubens does not seem to have painted a version of

La seule huile d'Antoine van Dyck (1599–1641) que possède la Galerie nationale a été baptisée, non sans quelque inexactitude, *Le Christ bénissant les enfants.* Il va sans dire qu'il est malaisé de forger un titre qui embrasse toute cette scène (voir rabat et détail, couverture). Toutefois il n'existe aucun doute sur l'épisode qui l'a inspiré et que l'on retrouve dans les synoptiques (Mt 19, 13–15, Mc 10, 13–16, Lc 18, 15–17). Il suffit de citer saint Matthieu, d'après la Traduction œcuménique de la Bible:

> *Alors les gens lui amenèrent des enfants, pour qu'il leur imposât les mains en disant une prière. Mais les disciples les rabrouèrent. Jésus dit: «Laissez faire ces enfants, ne les empêchez pas de venir à moi, car le royaume des cieux est à ceux qui sont comme eux.» Et, après leur avoir imposé les mains, il partit de là.*

Les trois évangélistes citent les paroles de Jésus dans les mêmes termes: «Laissez venir à moi . . . (*Sinite parvulos . . .*)» si bien que ceux-ci sont devenus le titre classique pour tous les tableaux illustrant cette scène qui, s'ils n'étaient pas courants avant le XVIe s., n'en étaient pas pour autant inconnus[1].

Vers 1537, Lucas Cranach, dans une série de toiles reflétant probablement la propagande luthérienne contre les Anabaptistes qui n'admettaient pas la validité du baptême des enfants (voir [1]), fut le premier peintre à exploiter ce thème. A la fin du XVIe s. et au début du XVIIe, le sujet, sans doute pour de tout autres raisons, acquit une popularité surprenante chez les peintres hollandais et flamands. Pigler[2] en donne une liste de trois ou quatre douzaines d'exemples et il se peut que van Dyck fut influencé par ce courant religieux. Rubens ne semble pas avoir touché ce sujet, mais il existe deux versions différentes de Jordaens: la première est une œuvre tardive des années 1660, maintenant

2

Suffer Little Children to Come Unto Me by Jacob Jordaens (1593–1678). The robust treatment of the subject, using joyful peasant models, is in marked contrast to the austere tranquility of the van Dyck canvas. (Oil on panel, 104.0 x 169.7 cm, The St Louis Art Museum, St Louis.)

2

Laissez les petits enfants venir à moi de Jacob Jordaens (1593–1678). La robuste facture de ce sujet, ayant comme modèles des paysans tout joyeux, contraste vivement avec l'austère tranquilité du tableau de van Dyck. (Huile sur bois, 104 x 169,7 cm, The St Louis Art Museum, St Louis.)

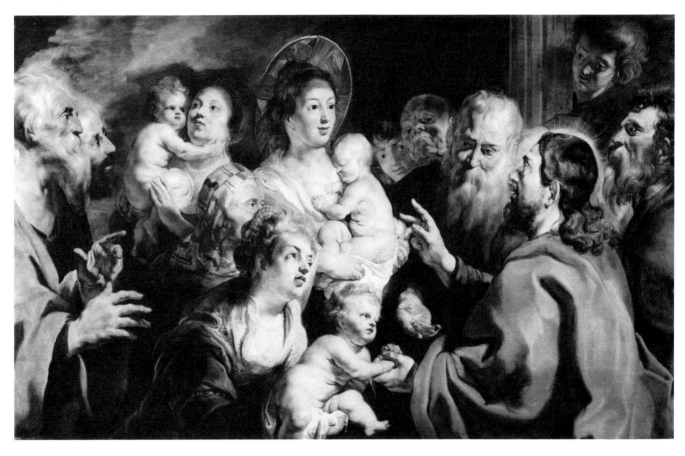

3

Christ Blessing the Children (c. 1663), by Jan de Bray (1626/7–1697). The interpretation of the theme suggests familiarity with the van Dyck version. (Oil on canvas, 136 x 175.5 cm, Frans Halsmuseum, Haarlem.)

3

Le Christ bénissant les enfants (v. 1663, de Jan de Bray 1626/7–1697). L'interprétation de ce thème suggère que la version de van Dyck était connue. (Huile sur toile, 136 x 175,5 cm, Frans Halsmuseum, Haarlem.)

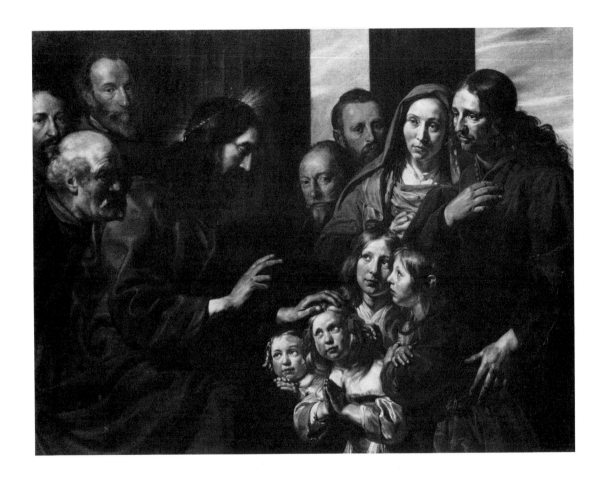

the scene, but there are two quite different representations of it by Jordaens, one a late work from the 1660s at Copenhagen, the other at St Louis[3] (see fig. 2), which is fairly close in date to the Ottawa van Dyck, and is similar in shape.

But here an important difference should be noted. Jordaens' pictures, in common with all other illustrations up until that time, illustrated the theme in general terms with generalized mothers and generalized children. Nowhere is there any suggestion that particular children or an actual family were involved.

In the case of the van Dyck, however, there can be no doubt that the father, mother and four children are portraits of a specific family, and it will be considered later if they can be identified. Therefore, as far as we know at present, van Dyck must be credited with the invention of this personal and domestic variation of the subject. Pigler,[4] however, has discovered two later examples of the same motif: a picture of 1646 by J. Danckers,[5] which certainly owes nothing to the van Dyck; and a Jan de Bray (see fig. 3) in the Frans Halsmuseum at Haarlem (of which there is a drawing at Amsterdam, dated 1663) which almost certainly involves familiarity with the National Gallery picture.

The attribution to van Dyck, which is now universally accepted, dates from less than a century ago. The picture is first recorded in the possesion of the Dukes of Marlborough at Blenheim Palace, and as "by a scholar of Rubens." Although the great Duke of Marlborough, who collected the pictures at Blenheim, died in 1722, the earliest surviving list of the pictures there only dates from 1759.[6] During the nineteenth century *Suffer Little Children* was generally described as being by Rubens himself, and, even among the twenty or so pictures by him at Blenheim – several of them of the highest importance – it won a

à Copenhague, et la seconde, à Saint-Louis[3] (voir fig. 2), réalisée vers la même époque que le van Dyck d'Ottawa et qui lui ressemble par sa forme.

Il nous faut ici, cependant, y noter une importante différence. Les œuvres de Jordaens présentent, comme les autres illustrations de cette scène jusque-là, le thème en termes très généraux, avec des mères et des enfants abstraits sans laisser supposer qu'il puisse s'agir d'enfants précis ou d'une famille particulière.

Il est indubitable que le père, la mère et les quatre enfants, dans le cas du van Dyck, sont des portraits d'une famille donnée, et nous verrons s'il est possible de les identifier. Autant que nous puissions en juger à l'heure actuelle, c'est à van Dyck qu'il faut attribuer l'invention de cette variante personnelle et familiale du sujet. Pigler[4] en a découvert deux exemples postérieurs: une peinture de 1646 de J. Danckers[5], qui ne doit rien au van Dyck, et une de Jan de Bray (fig. 3) au Frans Halsmuseum à Haarlem (dont il existe un dessin daté de 1663 à Amsterdam) qui, presque à coup sûr, suppose la connaissance de la toile d'Ottawa.

Son attribution à van Dyck, maintenant universellement acceptée, date de moins d'un siècle. Cette œuvre est mentionnée pour la première fois en la possession des ducs de Marlborough au château de Blenheim, comme étant due «à un disciple de Rubens». Bien que le grand-duc de Marlborough, qui rassembla les peintures à Blenheim, soit mort en 1722, la plus ancienne liste de ses tableaux qui nous est parvenue date de 1759[6]. Au cours du XIXe s., on attribuait généralement le *Laissez les enfants venir à moi* à Rubens lui-même et, parmi ses vingt tableaux qui se trouvaient à Blenheim (dont plusieurs de la plus haute importance), celui-ci se vit décerner un hommage insigne par un des rares critiques qui se soient donné la peine d'aller à

remarkable tribute from one of the few sensitive critics who took the trouble to visit Blenheim and to write about the collection. William Hazlitt, in his anonymous *Sketches of the Principal Picture-Galleries in England* (London, 1824, p. 171), wrote:

> *There are several others of his [Rubens'] best pictures on sacred subjects, such as ... the illustration of the text, 'Suffer little children to come unto me.' The head and figure and deportment of Christ, in this last admirable production, are nobly characteristic (beyond what the painter usually accomplished in this department) – the face of the woman holding a young baby, pale, pensive, with scarce any shadow, and the head of the child itself (looking as vacant and satisfied as if the nipple had just dropped from its mouth) are actually alive. Those who can look at this picture with indifference, or without astonishment at the truth of nature, and the felicity of execution, may rest assured they know as little of Rubens as of the Art itself.*

The fact that the picture was so long attributed to Rubens is not surprising, when one realizes the influence that great artist was to exert on van Dyck's early career. Rubens became a master in the guild of Antwerp in 1598, and afterwards spent several years studying the current trends in Italy, examining the works of the Venetians – Tintoretto, Bassano, and Paolo Veronese – as well as making copies from the antique. Between 1603–1604 he was in Spain, where he copied portraits by Titian in the royal collections. When he returned to Antwerp in 1608 his reputation was sufficiently established for him to be appointed court-painter by Archduke Albert and Archduchess Isabella and, as such, he soon dominated painting in Antwerp. Five or six years later, van Dyck was to become one of his assistants and,

Blenheim et d'apporter ses commentaires sur la collection. William Hazlitt, qui anonymement publia ses *Sketches of the Principal Picture-Galleries in England* (Londres, 1824, p. 171) écrivait:

> *Il y a plusieurs autres de ses [Rubens] meilleures toiles sur des sujets religieux, comme... l'illustration du texte «Laissez les enfants venir à moi». La tête, la silhouette et le mouvement du Christ, dans cette dernière production admirable, sont d'une noblesse caractéristique (dépassant ce que le peintre réalisait dans ce domaine) – le visage de la femme tenant un jeune enfant, pâle, pensif, presque sans ombre, et la tête de l'enfant lui-même (au regard perdu et à l'air repu comme si sa bouche venait de quitter le sein maternel) sont saisissants de vie. Ceux qui peuvent regarder ce tableau sans être touchés ou s'étonner de la vérité de son naturel et du bonheur avec lequel il est exécuté, peuvent admettre qu'ils ne connaissent que peu Rubens et l'art.*

Il va de soi que l'on ait attribué ce tableau à Rubens vu l'influence qu'il eut sur le jeune van Dyck. En 1598, Rubens est inscrit maître de la Confrérie Saint-Luc d'Anvers et, par après, élargit sa connaissance des maîtres italiens, sensible surtout aux œuvres des Vénitiens, Tintoret, Bassan et Véronèse, tout en copiant les œuvres des Anciens. De 1603 à 1604, en Espagne, il fit des copies des portraits du Titien de la collection royale. Sa réputation suffisamment établie, il revint à Anvers en 1608 et fut nommé peintre de la cour par l'archiduc Albert et l'archiduchesse Isabelle, et c'est à ce titre qu'il s'affirma à Anvers.

Antoine van Dyck, septième enfant et deuxième fils d'un marchand aisé, naquit à Anvers le 22 mars 1599. Très jeune, il manifesta des dons précoces et, vers l'âge de dix ou onze ans, il entra comme apprenti dans l'atelier de Henri van Baelen. Il avait

in that capacity, worked on the execution of the massive decoration for the local Jesuit Church.

Van Dyck had himself exhibited extraordinary talent and precocity from his earliest years. Born in Antwerp on 22 March 1599, he was the seventh child and second son of a wealthy merchant. By the time he was about ten or eleven he had already entered the studio of Hendrick van Balen, a mediocre artist, but presumably an adequate teacher of the craft of painting. Van Dyck was only between fourteen and fifteen when he entered Rubens' studio to work as one of his assistants, and the master-painter's methods and approach had considerable impact on his own rapidly-evolving style. At nineteen, van Dyck became a member of the guild of Antwerp, an honour said to be unprecedented for so young an artist. The indications are that it was only two or three years later that he was to paint *Suffer Little Children*.

Returning to the subject of establishing the picture's true attribution, when the Blenheim sale of 1886 took place, the auctioneer, Mr. Woods of Christie's, announced that "it was now pretty generally admitted to be an early work of van Dyck." This information Mr. Woods no doubt got from Dr. Bode, Director of the Berlin Gallery, to whom Christie's had, in 1885, privately sold (for his museum) two of the most important of the Blenheim Rubens: a *Bacchanal* and the *Andromeda*. Bode himself soon afterwards mentioned the van Dyck attribution in an account that he wrote of the Blenheim sale.[7]

It was at this same sale that Mr. Woods announced from the rostrum that all of the pictures by Rubens "were either presented to the great Duke of Marlborough, or were purchased by him from abroad" (*The Times,* 26 July, 1886). This may be accepted as true, although no confirmation from the Blenheim archives has yet been

quatorze ou quinze ans quand il fit partie de l'atelier de Rubens et travailla comme un de ses apprentis, assimilant avec aisance le style du maître. A dix-neuf ans, il fut inscrit maître à la Confrérie Saint-Luc d'Anvers, première fois, dit-on, qu'un si jeune artiste soit ainsi honoré. Tout porte à croire qu'il exécuta *Laissez les enfants* (voir rabat et détail, couverture) deux ou trois ans plus tard.

Pour ce qui est de l'attribution du tableau, M. Woods, le commissaire-priseur de Christie's, disait, lors de la vente Blenheim de 1886, qu'«il était maintenant reconnu comme une œuvre de jeunesse de van Dyck». Il tenait ce renseignement du Dr Bode, le directeur de la Gemaldegalerie de Berlin, qui à titre privé et pour son musée avait acheté en 1885 deux des plus importants Rubens de la collection Blenheim: une *Bacchanale* et l'*Andromède*. Peu de temps après, le Dr Bode publiait cette attribution dans un compte rendu de la vente Blenheim[7].

Lors de cette vente, M. Woods annonçait de la tribune que tous les Rubens «avaient soit été offerts au grand-duc de Marlborough, soit acquis par lui à l'étranger» (*The Times,* 26 juillet 1886). Ce peut être vrai, bien que la confirmation depuis les archives Blenheim se fasse attendre. Ceux qui purent en explorer l'énorme masse à Blenheim[8] ne se préoccupèrent pas de la genèse de la collection de tableaux. L'étude de l'identité possible de la famille représentée sur notre toile fera apparaître comment celle-ci a pu parvenir en la possession du grand-duc.

C'est à Blenheim qu'une première attribution fut accordée. Au XIXe s., Smith et Rooses[9] attribuèrent ces toiles à Diepenbeck et à Adam van Noort, mais il n'y a pas lieu de s'y attarder. Quand, en 1937, le tableau fut mis sur le marché à la vente Bertram Currie, il fut correctement attribué à van Dyck, nonobstant le scepticisme

forthcoming. Those who have been allowed to explore the very extensive archives at Blenheim[8] have not been interested in the original sources of the picture collection. A means by which the picture may have come into the great Duke's possession will be mentioned later, when we consider the possible identity of the family van Dyck painted.

However, it was at Blenheim that the picture's attribution was first established. During the nineteenth century Smith and Rooses[9] had alternatively suggested Diepenbeck and Adam van Noort, but these theories need not be taken seriously. When the picture again came on the market at the Bertram Currie sale in 1937 it was correctly attributed to van Dyck – although the art trade tended to display some scepticism – and the picture's variation in style led some scholars to suggest that it was painted partly by van Dyck and partly by Jordaens.

Another problem regarding *Suffer Little Children* has been the difficulty of establishing exactly when it was painted. Although it is now generally considered to be one of the cornerstones of our knowledge of the early van Dyck, during those years of brilliant development before his visit to Italy in 1621, a detailed chronology of that period is still very much open to discussion. Burchard in the caption to his illustration in his 1938 article (see n. [9]), gives "about 1618," but in the text he noticeably avoids committing himself, and I would incline to a somewhat later date, very shortly before van Dyck left for Italy in 1621. The date is also clearly important for the consideration of which family is represented in the picture.

The picture is a blend of the two styles of painting with which van Dyck was most exercised during his early years: a style devised for intimate domestic portraiture; and a style, equally based on studies from

des marchands qui poussait les connaisseurs à avancer qu'il avait été peint en partie par van Dyck et en partie par Jordaens.

Une autre difficulté est celle d'établir quand *Laissez les enfants* fut exécuté. Bien qu'il soit admis qu'il s'agit d'un tableau-clé de notre connaissance du jeune van Dyck, du temps de son épanouissement prodigieux avant son voyage en Italie en 1621, il appert qu'une chronologie détaillée en demeure très contestable. Dans la légende accompagnant l'illustration de son article de 1938 (voir [9]), Ludwig Burchard, tout en évitant de se prononcer, cite «vers 1618», et moi je m'inclinerais pour une date plus tardive, soit peu de temps avant le départ de van Dyck pour l'Italie en 1621. L'importance de la date est très nette pour déterminer la famille représentée.

Ce tableau est un mélange des deux styles auxquels van Dyck était le plus rompu à cette époque: l'un conçu pour le portrait de famille intime, l'autre s'appuyant sur des études faites d'après modèle (surtout d'après des modèles appartenant à des couches plus humbles), qu'il adaptait ensuite pour réaliser ses personnages religieux, mais surtout ses apôtres.

La création de types idéaux d'apôtres préoccupait particulièrement un certain nombre des principaux peintres du début du XVIIe s.[10]. Dans les Flandres, Rubens avait donné l'exemple en peignant entre 1610 et 1612[11] une série de *Bustes d'Apôtres* et, à Anvers, il fut suivi non seulement par van Dyck, mais aussi par Jordaens et Abraham Janssens[12]. Sauf pour le *Saint Jacques le Majeur,* les archétypes d'apôtres des toiles de van Dyck n'ont rien de commun avec ceux de Rubens. Si l'on en juge par le grand nombre parvenu jusqu'à nous, van Dyck prenait plaisir à faire des études sur le vif. Selon Glück[13], qui a mené l'enquête la plus poussée, elles culminent dans la seule série demeurée intacte jusqu'à présent. Achetée en 1914, apparem-

4

The Apostle Simon (c. 1619–1620). One of the series of apostles painted by the young van Dyck. It is similar to one of the apostles in the Ottawa painting (see fig. 5). (Oil on panel, 62.9 x 49.9 cm, Kunsthistorisches Museum, Bequest of Dr Oskar Strakosh, Vienna.)

4

Saint Simon (v. 1619–1620). Le jeune van Dyck a peint plusieurs séries de *Bustes d'Apôtres* et celui-ci est semblable à l'un des apôtres du tableau d'Ottawa (voir fig. 5). (Huile sur bois, 62,9 x 49,9 cm, Kunsthistorisches Museum, Legs du Dr Oskar Strakosh, Vienne.)

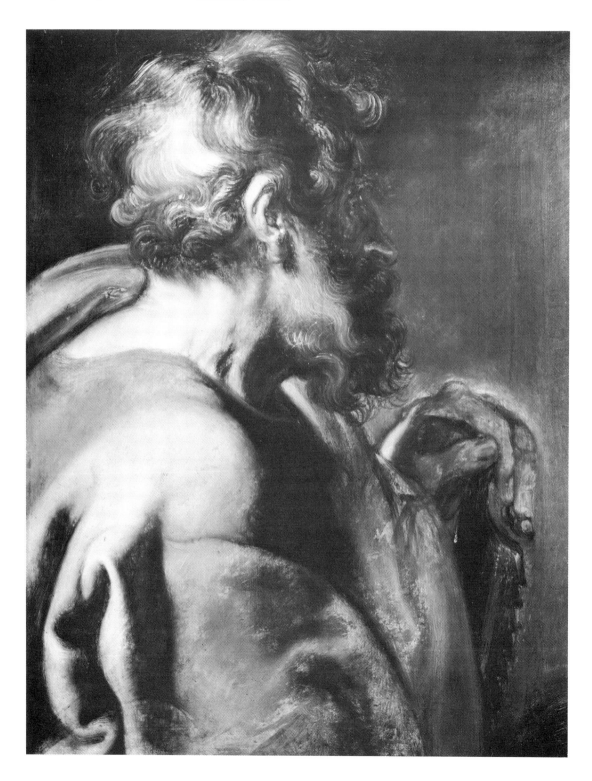

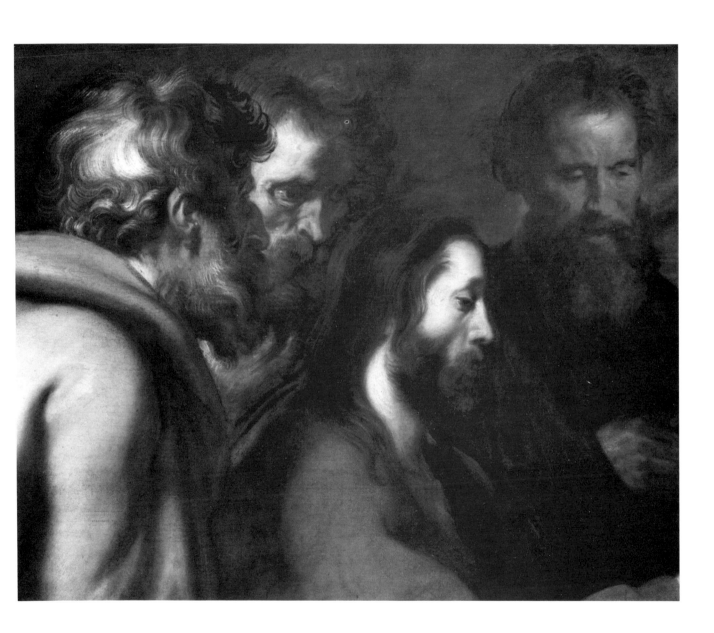

the model (but largely from models from a humbler walk of life), which were adapted for the characterization of religious figures, and especially of Apostle types.

The creation of ideal Apostle types was a particular concern of a number of leading painters in the early seventeenth century.[10] In Flanders, Rubens had set the example by painting a series of Apostles between 1610–1612[11] and he was followed in Antwerp not only by van Dyck, but by Jordaens and Abraham Janssens.[12] Except for the figure of *St James the Greater,* van Dyck's Apostle types are independent of those painted by Rubens, and he clearly delighted in making studies for them from the life – to judge from the very considerable number which survive. According to Glück,[13] who has made the fullest investigation of them, they culminated in the only set to remain intact up to the present century. It was bought in 1914, probably in Naples, by the Munich dealer, Böhler,[14] and is now very widely scattered in public and private collections. Glück dates this series at about 1621, though a number of studies leading up to the Böhler set probably date from 1618 onwards.

All three Apostles in the National Gallery picture are closely related to these single figures. The Apostle at the left (see fig. 5) is nearly identical with the *St Simon* in the Böhler set, now in Vienna (see fig. 4); the central Apostle is nearly identical with the left-hand figure in a study of two heads which was No. 252 in the Cook collection, formerly at Richmond; and the third Apostle seems to derive from the same model as the *St Paul* in the Böhler series. A date of about 1620–1621 seems the most likely.

In van Dyck's highly original picture the Apostles and the family are, in fact, juxtaposed rather than brought into harmony; and there is even a tonal difference between the two halves of the painting.

ment à Naples par Boehler[14], marchand à Munich, cette série est aujourd'hui dispersée dans des collections publiques et privées. Glück la date vers 1621, bien qu'un certain nombre d'études, qui aboutissent à la série de Boehler, datent de 1618 et des années suivantes.

Les trois apôtres du tableau d'Ottawa se rapprochent de ces personnages isolés. Presque identique au *Saint Simon* de la série Boehler, maintenant à Vienne (fig. 4), est celui de gauche (fig. 5) ; l'apôtre du centre ressemble de beaucoup au personnage de gauche d'une étude de deux têtes qui porte le numéro 252 dans la collection Cook, autrefois à Richmond ; le troisième semble être dû au même modèle que le *Saint Paul* de la série Boehler. La date de 1620–1621 semble donc la plus vraisemblable.

Dans ce van Dyck marqué d'une grande originalité, les apôtres et la famille se juxtaposent plutôt qu'ils ne s'harmonisent et on relève même une différence de ton entre les deux moitiés. La famille, qui est traitée avec une intimité et une réalité accomplies, semble faire une intrusion dans un monde intemporel de personnages historiques. Les expressions des apôtres, en allant de gauche à droite, semblent indiquer le ressentiment, la méfiance et l'acceptation, conformément au récit. Il est évident que ce tableau est le coup d'essai d'un jeune peintre et il est tout empreint d'une nouveauté saisissante, bien que celle-ci ne soit en fait que le prolongement du rôle que jouait à l'occasion le donateur dans les peintures flamandes du XVe s., comme dans *La nativité* du triptyque Bladelin de Rogier van der Weyden à Berlin. Dans le volet gauche du triptyque Moreel de Memling à Bruges, on a même un avant-goût de l'insouciance dont pouvaient faire preuve de jeunes enfants dans une compagnie aussi solennelle.

La date d'exécution de *Laissez les enfants* est de toute première importance

The family, which is treated with the highest degree of immediacy and actuality, seems to be making an intrusion into a timeless world of somewhat generalized historical figures. The expressions of the Apostles, reading from left to right, seem to indicate resentment, misgiving and acceptance, in accordance with the Gospel narrative. The work is clearly a young man's experiment, and one of rather startling novelty, although it is really only an extension of the role which the donor occasionally plays in Flemish fifteenth-century painting – as in the *Nativity* in Rogier van der Weyden's Bladelin triptych in Berlin. In the left wing of Memling's Moreel triptych, at Bruges, there is even a foretaste of the frivolous behaviour of young children in such solemn company.

Establishing the date when *Suffer Little Children* was painted is clearly important if we are to identify the family who is represented. An old theory that it might be the Snyders must be rejected, for the simple reason that the Snyders had no children! The only serious suggestion is that of Dr Klara Garas,[15] which has not been treated with the attention that it deserves. This is that the sitters are no other than Rubens himself, his first wife, Isabella Brant, and their children. The difficulty here is that only three children of this marriage have been recorded and one has to assume that the fourth child – who would be the baby in arms – died very young without any record of its existence having otherwise been traced.

This is not an unreasonable supposition. The known children of Rubens and Isabella are Clara Serena (1611–1623), Albert (1614–1657), and Nicolas (1618–1655), and this agrees very well with a date of about 1620–1621. For the likeness of Rubens himself we have for comparison the *Self-Portrait* in the Uffizi (fig. 6), and the *Self-Portrait* at Windsor of two or

si nous voulons identifier la famille qui est représentée. L'ancienne théorie selon laquelle il s'agirait des Snyders est à rejeter, puisqu'ils n'avaient pas d'enfants! La seule hypothèse sérieuse, celle du Dr Klara Garas[15], qui n'a pas reçu l'attention méritée, avance que les modèles sont Rubens lui-même, Isabella Brant, sa première femme, et leurs enfants. L'ennui c'est que d'après les registres le couple n'aurait eu que trois enfants. Donc il faut supposer que le quatrième, sans doute le bébé dans les bras de la mère, serait mort très jeune sans qu'aucune trace de son existence ne puisse être relevée ailleurs.

Ce n'est pas là une supposition extravagante. Les enfants connus de Rubens et d'Isabella sont Clara Serena (1611–1623), Albert (1614–1657) et Nicolas (1618–1655), ce qui cadre avec la date de 1620–1621. Quant à la ressemblance de Rubens lui-même, comme points de comparaison du double portrait, nous disposons de l'*Autoportrait* des Offices (fig. 6) et de l'*Autoportrait* de Windsor, exécuté deux ou trois ans après 1621, et les deux nous le montrent avec un chapeau qui trompe. Les traits du modèle du tableau de la Galerie nationale s'inscrivent bien entre les deux que nous venons de mentionner, même si le personnage a un air beaucoup moins assuré que dans le portrait de Windsor.

Jusqu'ici, la théorie semble plausible, bien que l'on puisse hésiter encore à adopter la suggestion du Dr Garas en ne se fondant que sur cette faible ressemblance. Toutefois, quand, sur le tableau d'Ottawa, on examine la mère et qu'on la compare aux portraits connus d'Isabella Brant, la ressemblance est beaucoup plus convaincante: Isabella avait une bouche inhabituelle et des traits curieusement tirés. Comme points de comparaison, outre le portrait qui se trouve à Washington et presque assurément de van Dyck, exécuté vers 1621 (autrefois à l'Ermitage, Lenin-

6

Self-Portrait (*c.* 1628, detail), by Rubens (1577–1640). The striking resemblance of Rubens' self-portrait to the father in the Ottawa picture supports the identification of the family as that of Rubens. (Oil on panel, 78 x 61 cm, enlarged from original 40 x 60 cm, Uffizi Gallery, Florence.)

6

Autoportrait (détail, v. 1628, Rubens 1577–1640). La ressemblance entre ce tableau et le père du tableau d'Ottawa renforce l'identification de la famille comme étant celle de Rubens. (Huile sur bois, 78 x 61 cm, agrandi des dimensions originales 40 x 60 cm, Galerie des Offices, Florence.)

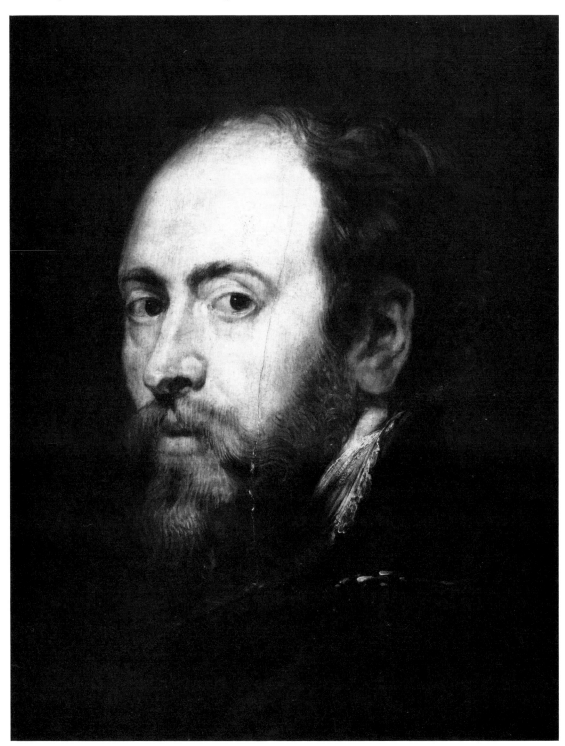

7

Portrait of Isabella Brant
(*c.* 1622), by Rubens. This
charming sketch of Rubens'
wife, when compared to the
mother in the Ottawa paint-
ing, indicates that Isabella
did pose for van Dyck's pic-
ture. (Chalk with light
washes on brown paper, eyes
strengthened with black ink,
38.1 x 29.5 cm, British
Museum, London.)

7

Portrait d'Isabelle Brant (v.
1622, Rubens). Ce ravissant
dessin de la femme de
Rubens, mis en comparaison
avec la mère du tableau
d'Ottawa, indique bien
qu'Isabelle a servi de modèle
à van Dyck. (Craie et lavis
clairs sur papier brun, les
yeux rehaussés à l'encre
noire, 38,1 x 29,5 cm, British
Museum, Londres.)

three years after 1621 – in which he wears
a rather misleading hat. The features in
the National Gallery picture fit in well
enough between these two paintings, al-
though the sitter looks a good deal less as-
sured than he does in the Windsor picture.

So far, the theory appears quite plausi-
ble, but on this degree of likeness alone
one would still be hesitant of accepting
Dr Garas' suggestion. However, when it
comes to the mother in the Ottawa picture,
in comparison with the known portraits
of Isabella Brant, the likeness is much
more convincing: Isabella had an unusual
mouth and curiously pinched features, and
we have as evidence, not only the portrait,
almost certainly a van Dyck, of about 1621
(now at Washington, once in the Hermi-
tage at Leningrad as by Rubens), and a
Rubens drawing in the British Museum
(see fig. 7). The latter is in nearly the
same pose as in the Ottawa picture, but is
perhaps a little closer to the portrait in
Florence, which is generally dated shortly
before Isabella's death in 1626.

Parallels with other pictures of Rubens'
children are less easy to asses, but there
is the remarkable Rubens picture of a dead
baby carried by two angels to heaven in
the Ashmolean Museum at Oxford. This
would seem more likely to be a private
document than a public commission, and
could be the evidence needed to support
the notion of a fourth child who died at a
very tender age. Certainly one gets the im-
pression that the painter must have been
on very familiar terms with the family
represented, and that he took special pains
over it, since two studies of the head of
the elder boy,[16] with variations of expres-
sion, have survived (see figs 8 and 9).

If, as I believe, Rubens and his family
are the people represented in the picture,
we also have a possible clue as to how it
may have fallen into the great Duke of
Marlborough's possession. This clue would

8
Head of a Boy (*c.* 1620–1621).
This is thought to be the first
of two studies for the elder
boy, who is being blessed by
Christ in the Ottawa painting
(see detail, fig. 10). (Oil on
wood, 41 x 29 cm, formerly
Warneck Collection, subse-
quently in collection of
President Charles d'Heucque-
ville, sold 1936, present
whereabouts unknown.)

8
Tête de garçon (v. 1620–1621,
van Dyck). On croit qu'il
s'agit de la première de deux
études pour l'aîné qui reçoit
la bénédiction du Christ dans
le tableau d'Ottawa (voir
détail, fig. 10). (Huile sur
panneau, 41 x 29 cm, autre-
fois collection Warneck; col-
lection du président Charles
d'Heucqueville, vendu 1936;
emplacement actuel inconnu.)

9
Head of a Boy (*c.* 1620–1621).
This is a second study for
the Ottawa painting, in which
the boy now wears an appro-
priately pious expression
(see detail, fig. 10). (Oil on
paper, 43 x 27.5 cm, formerly
Warneck Collection, subse-
quently collection of Fritz
Hess, sold 1931; present
whereabouts unknown.)

9
Tête de garçon (v. 1620–1621,
van Dyck). Deuxième étude,
pour le tableau d'Ottawa, où
l'enfant prend une attitude
pieuse (voir détail, fig. 10).
(Huile sur papier, 43 x
27,5 cm, autrefois collection
Warneck; collection de Fritz
Hess, vendu 1931; emplace-
ment actuel inconnu.)

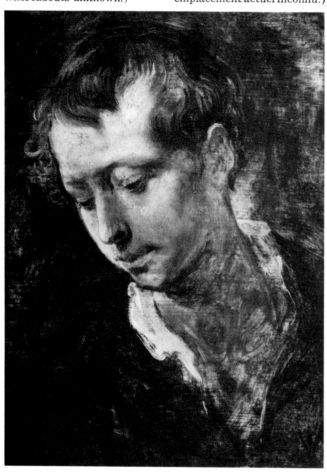

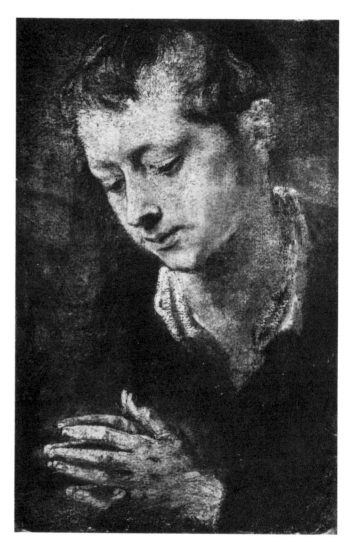

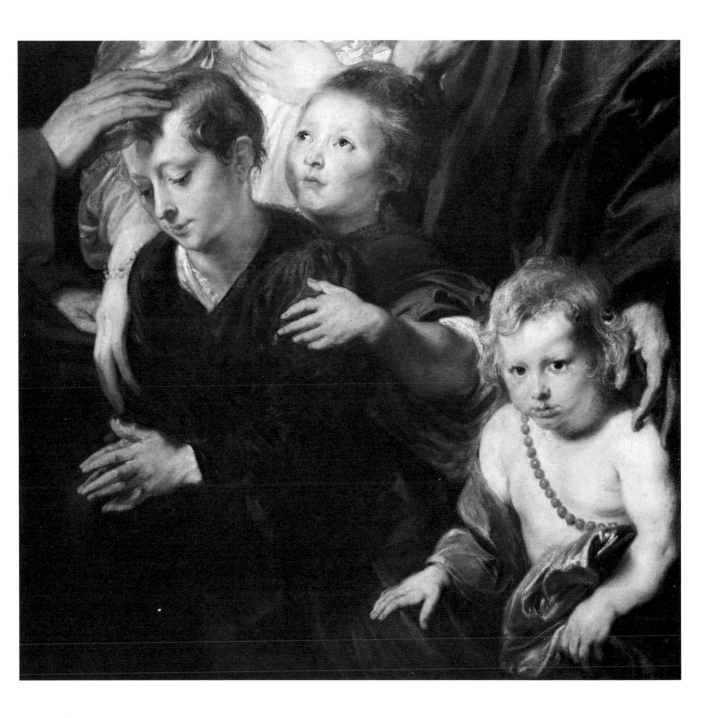

further explain why it was always given an honoured place at Blenheim, even when it was thought to be merely by "a scholar of Rubens." For two of the most important of the Blenheim Rubens were also Rubens family portraits, and may be supposed to have been retained by the artist's second wife, Hélène Fourment, after his death, and to have passed to her heirs. These[17] were the *Hélène Fourment with her Son as a Page,* and the group of *Rubens, Hélène Fourment and their Eldest Child.* They were bought privately from Blenheim in 1885 by Baron Alphonse de Rothschild, and remained in that family's house in Paris until the death of Baronne Édouard de Rothschild in 1975. On the frame of the second of these, when it was at Blenheim, was a label saying that it had been presented to the Duke of Marlborough by the City of Brussels, and it would be a reasonable guess that these two pictures, known as having come from the estate of Rubens' heirs, as well as the National Gallery painting, passed to the Duke of Marlborough at the same time.

Burchard's suggestion of the occasion for which the National Gallery picture was painted is surely acceptable – that it was for the confirmation and first communion of the elder boy, who would seem to have carefully studied the appropriately pious expression for the occasion. This expression is wholly lacking in what must have been the first of the two studies (see fig. 8) which have survived, while it is still only faintly adumbrated in the second (see fig. 9). It might even be suggested that the final result is a little too consciously smug (see fig. 10). But the picture is a splendid example of van Dyck's superlative understanding of the moods and psychology of children, a quality for which, surprisingly, he has never been given credit.

grade, attribué à Rubens), nous avons aussi un dessin de Rubens qui se trouve au British Museum (fig. 7). Ce dernier avec presque la même pose que sur la toile d'Ottawa, se rapproche peut-être un peu plus du portrait de Florence, que l'on date généralement de peu avant la mort d'Isabella, en 1626. Des parallèles avec d'autres peintures des enfants de Rubens sont plus difficiles à établir, mais il y a, au Ashmolean Museum d'Oxford, un remarquable Rubens d'un bébé mort que deux anges portent aux cieux. Document privé, il pourrait être invoqué pour appuyer l'hypothèse du quatrième enfant mort très jeune. On voit que le peintre devait entretenir des rapports intimes avec la famille représentée et qu'il s'y est particulièrement appliqué, puisque deux études de la tête de l'aîné[16], avec des variantes dans l'expression, ont survécu (voir fig. 8 et 9).

Si, comme je le crois, Rubens et sa famille sont les modèles du tableau, cela nous fournit un indice possible de la raison pour laquelle il serait tombé en la possession du grand-duc de Marlborough. Cet indice expliquerait aussi pourquoi on lui réservait une place d'honneur à Blenheim, même si l'on croyait qu'il était d'un «disciple de Rubens». En effet, deux des plus importants Rubens de Blenheim étaient aussi des portraits de sa famille et on peut penser qu'Hélène Fourment, sa deuxième femme, les avait gardés après sa mort et les avait transmis à ses héritiers. Ce sont *Hélène Fourment suivie de son fils en page* et le groupe de Rubens, *Hélène Fourment et l'aîné de leurs enfants*[17]. Ils furent achetés en privé à Blenheim en 1885 par le baron Alphonse de Rothschild et restèrent dans la maison de famille à Paris jusqu'à la mort de la baronne Édouard de Rothschild en 1975. A Blenheim, sur le cadre du deuxième, se trouvait une étiquette indiquant

11

Filippo Cattaneo, Son of Marchesa Elena Grimaldi (1623). A superb example of van Dyck's genius for depicting the mood and spirit of children. (Oil on canvas, 122.3 x 84.2 cm, National Gallery of Art, Washington, Widener Collection.)

11

Filippo Cattaneo, fils de la marquise Elena Grimaldi (1623). Van Dyck démontre avec quel génie il pouvait décrire l'âme des enfants. (Huile sur toile, 122,3 x 84,2 cm, National Gallery of Art, collection Widener, Washington.)

Babies had been beautifully observed by Giovanni Bellini, Raphael and Leonardo, and they abound in the work of Rubens and Jordaens; a kind of "adult *putto*" had been invented by Titian in his Prado *Feast of Venus,* and later exploited by Poussin. However, van Dyck is the first great master to show sympathy and understanding for children between the ages of about three and twelve. He was indeed in advance of the society of his times in this respect. He must himself have been a very precocious child and, at the age of about twenty-one, when he painted this picture, he must still have been in touch with the way children think. The expression of the *"confirmand"* is wonderful, and that of his deeply affectionate sister, who is intensely concerned with what is happening to her brother, is equally remarkable. So, too, is the conscious disengagement of the little boy at bottom right.

Van Dyck retained this sensibility for a number of years, but it seems to me that it had more or less evaporated by the time he came to paint the children of King Charles I in England. It certainly survived in Genoa. For although one would not have expected that children brought up in the very rigid, and self-consciously aristocratic merchant-prince society of Genoa would have been allowed to reveal their natural instincts to a portrait painter, the mischievous expression of the four-year-old *Filippo Cattaneo* (fig. 11) of 1623, in the National Gallery at Washington, is beautifully observed; and the little boy and girl in the so-called *Lomellini Family* at Edinburgh (fig. 13) are displaying a degree of natural wickedness which is quite inappropriate in what is otherwise a strangely solemn picture. Titian's portrait of the two-year-old *Clarice Strozzi,* in Berlin, is often cited as a masterpiece in

qu'il avait été offert au duc de Marlborough par la Cité de Bruxelles, et il ne serait pas déraisonnable d'avancer que ces deux tableaux, aussi bien que celui de la Galerie nationale seraient passés entre les mains du duc de Marlborough à la même époque.

L'hypothèse de Burchard sur l'occasion pour laquelle a été peint le tableau d'Ottawa est sûrement acceptable : il prétend que ce serait pour la confirmation et la première communion de l'aîné des garçons, qui aurait soigneusement étudié l'expression de piété qui sied à cette occasion, expression absente dans ce qui doit être la première des deux études (voir fig. 8) qui nous soient parvenues, tandis qu'elle n'est que légèrement esquissée dans la seconde (voir fig. 9). On pourrait même insinuer que le résultat final dénote une suffisance un peu trop consciente (voir fig. 10). La toile, cependant, illustre bien l'excellente compréhension que van Dyck a du tempérament et de la psychologie des enfants et à laquelle, chose assez surprenante, les écrits classiques sur le peintre n'ont jamais fait hommage.

Bellini, Raphaël et de Vinci avaient magnifiquement observé les bébés, et ils abondent dans l'œuvre de Rubens et de Jordaens. Une sorte «d'angelot adulte» avait été inventé par Titien dans son *Offrande à Vénus* du Prado; plus tard, Roussin l'exploitera. Cependant, van Dyck est le premier grand maître à montrer de la sympathie et de la compréhension pour les jeunes de trois à douze ans. Il était certes en avance sur l'ensemble de la société sur ce point. Lui-même avait dû être un enfant très précoce; quand il peignit cette toile, vers l'âge de vingt et un ans, il dut encore bien saisir la façon de penser des enfants. L'expression du confirmand est merveilleuse et celle de sa sœur, dont la profonde

12
Family Portrait (*c.* 1620).
The gentle playfulness of
children, and the tranquility
of family affections, was ably
rendered in van Dyck's early
portraits. (Oil on canvas,
112 x 111.5 cm, a private
collection, Zurich.)

12
Portrait de famille (v. 1620).
Van Dyck, dans ses premiers
portraits, rend habilement
l'espièglerie des enfants et la
douceur des liens affectueux.
(Huile sur toile, 112 x
111,5 cm, collection particu-
lière, Zurich.)

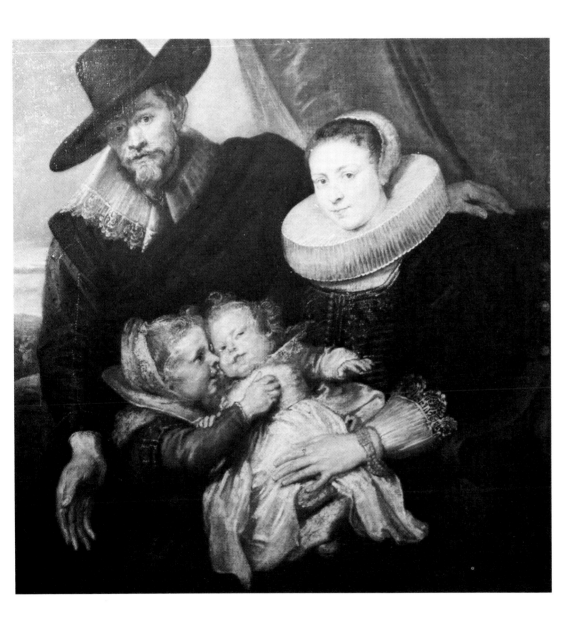

this genre, but it falls far below van Dyck in sensitiveness and understanding.

The relationship of the young van Dyck to Rubens is not easy to define. He was never articled to Rubens as a pupil, but he formed his own style entirely in the new language that Rubens had brought back from Italy. He had been more than an "assistant" to Rubens, something like a trusted and more-or-less independent collaborator. If, indeed, it is Rubens and his family that are portrayed in the National Gallery picture, this tells us something more about the relations between the two artists at that particular moment. Certainly, a relation of affection is involved, and probably also a desire to display some degree of independence. For the domestic family group was almost an innovation of van Dyck's, and had hitherto hardly been attempted by Rubens: it may well have been at this time that Rubens is said to have suggested to van Dyck that he should specialize in portraiture. *Family Portrait* (fig. 12) is an important example of van Dyck's development of this type, and must have been painted very close to the time of the Ottawa picture.

There is only one further piece of evidence to remind us that the picture is one of the artist's youthful works. He had not altogether worked out his grouping before he started to paint, and the passage of time has revealed a *pentimento*. Between the heads of mother and father there has now emerged another head, which looks as if it had been more-or-less fully realized before the artist painted it over. Presumably, it represents an alternative position for the mother, since there can hardly have been an additional adult figure. It may therefore be that the human family has been pushed a little farther into the picture space than the painter originally

affection transparaît dans l'intensité de sa participation à ce qui est en train de lui arriver, est autant remarquable, ainsi que le désintéressement du petit, en bas à droite, pour tout ce qui se passe. Van Dyck a conservé cette sensibilité pendant nombre d'années, mais il me semble qu'elle s'était plus ou moins évaporée à l'époque où il entreprit de peindre les enfants du roi Charles Ier d'Angleterre. Il en était certainement encore imprégné à Gênes. En effet, bien qu'on ne s'attende pas à ce que des enfants, élevés dans la société très rigide et très consciente de son aristocratie que constituaient les princes-marchands de Gênes, aient été autorisés à révéler leurs instincts naturels à un portraitiste, l'expression pleine de malice du petit *Filippo Cattaneo* âgé quatre ans (fig. 11), tableau datant de 1623, à la National Gallery de Washington, est merveilleusement observée. Il en est de même du petit garçon et de la petite fille de la prétendue *Famille Lomellini* à Édimbourg (fig. 13), qui étaient un raffinement de méchanceté naturelle tout à fait déplacé dans ce qui est, en dehors de cela, un tableau d'une étrange solennité. Le portrait de *Clarice Strozzi* à deux ans, par Titien, à Berlin, est souvent cité comme un chef-d'œuvre du genre, mais il se classe loin derrière la sensibilité et la compréhension de van Dyck.

Les rapports entre le jeune van Dyck et Rubens ne sont pas faciles à définir. Il ne s'est jamais rattaché à Rubens comme élève, mais son propre style s'est entièrement inspiré du nouveau langage que Rubens rapporta d'Italie. Il avait été plus qu'un «assistant» auprès de Rubens, quelque chose comme un collaborateur de confiance, plus ou moins indépendant. Certes, s'il s'agit de Rubens et de sa famille sur le tableau d'Ottawa, cela signifie quelque chose de plus sur les rapports qui exis-

13

The Lomellini Family
(*c*. 1624). In this formal
family portrait, van Dyck
exhibits great sympathy with
the personalities of the two
children. (Oil on canvas,
265 x 248 cm, The National
Gallery of Scotland,
Edinburgh.)

13

La famille Lomellini (v.
1624). Van Dyck, dans ce
portrait conventionnel de
famille, démontre beaucoup
de sympathie envers la per-
sonnalité propre à chaque
enfant. (Huile sur toile,
265 x 248 cm, The National
Gallery of Scotland,
Édimbourg.)

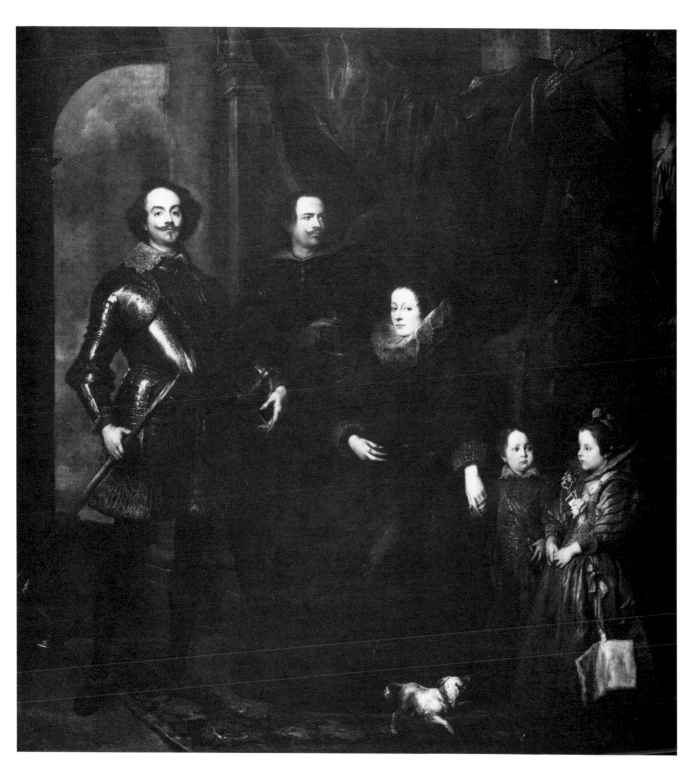

intended. But the picture remains a sort of anthology of the talents of one of the most gifted artists of the seventeenth century at the moment when he set out for Italy to complete his training.

taient alors entre les deux artistes. Il faut sûrement y voir un rapport d'amitié et probablement un désir de faire preuve d'une certaine indépendance. Van Dyck avait presque innové le portrait de famille et Rubens ne s'y était encore qu'à peine essayé. Peut-être est-ce vers cette époque qu'il conseilla à van Dyck de se spécialiser dans le portrait. Le *Portrait de famille* (fig. 12) est un exemple marquant de l'évolution de ce genre chez van Dyck et a sans doute dû être peint vers le même temps que le tableau de la Galerie nationale du Canada.

Nous disposons d'une autre preuve susceptible de nous rappeler qu'il s'agit d'une œuvre de jeunesse. Van Dyck n'avait pas pensé la disposition des personnages avant de commencer, et le temps à fait ressortir un repentir. Entre la mère et le père, on distingue une autre tête, qui semble avoir été plus ou moins terminée avant que l'artiste repeigne par dessus. Il s'agirait d'une autre position pour la mère, car l'on ne peut y imaginer un troisième personnage. Donc, il se peut que la famille ait été repoussée dans le cadre alloué à l'ensemble dès l'origine. Il n'en reste pas moins que ce tableau demeure une espèce d'anthologie des talents d'un des artistes les plus doués du XVIIe S., à l'époque où il part pour l'Italie afin d'y parfaire sa formation.

Appendix

History of the Painting

The history of the picture after 1886 has not hitherto been given accurately. At the Duke of Marlborough sale, by Christie's (24 July 1886), Lot 64, it was bought as a Rubens by Charles Fairfax Murray on behalf of Bertram Wodehouse Currie. As Fairfax Murray bought other Rubens pictures at the sale for Charles Butler, it was widely published at the time that the Ottawa picture was also bought for Butler. Max Rooses, *L'oeuvre de P.P. Rubens* (Antwerp: 1888), II, p. 42, also lists it as in the Butler collection. A further confusion was introduced by W. von Bode in his *Die Meister der Holländischen und Flämischen Malerschulen* (in all editions down to 1958, p. 440). (First edition published under the title *Rembrandt und seine Zeitgenossen*) (Leipzig: 1906.) Bode mysteriously stated that the picture had been in the possession of an "an English lady."

It was, in fact, bought for B. W. Currie *Collection of Works of Art at Minley Manor* [Seat of Laurence Currie] [London: 1908] p. 7). It was later in the Bertram Francis George Currie sale by Christies (16 April 1957), Lot 125, bought by Heather. It was with Bottenwieser in London before being bought by the National Gallery from Asscher and Welker, London, at the beginning of 1938. The attitude of the art trade, and the van Dyck/Jordaens suggestion (which was made by members of the staff of the National Gallery in London) I take from some notes I made at the time of the sale.

Appendice

L'histoire du tableau

Depuis 1886 l'histoire de ce tableau n'a pas été donnée avec précision. Le 24 juillet 1886, à la vente du duc de Marlborough, chez Christie (64), il est attribué à Rubens et acheté par Charles Fairfax Murray pour Bertram Wodehouse Currie. Comme Murray achète d'autres Rubens pour Charles Butler, il est dit que le tableau d'Ottawa avait aussi été acheté pour Butler. Max Rooses le fait figurer dans la collection Butler dans *L'œuvre de P.P. Rubens,* Anvers (1888), II, 42. W. von Bode dans *Die Meister der Hollandischer und Flamischen Malerschulen* (toutes les éditions jusqu'en 1958, p. 440) y introduit une autre confusion (première édition publiée sous *Rembrandt und seine Zeitgenossen,* Leipzig [1906]), où il est mystérieusement dit qu'il avait appartenu à une «dame anglaise».

De fait, il avait été acheté pour B.W. Currie (voir l'impression privée de *Catalogue of the Collection of Works of Art at Minley Manor* [Résidence de Laurence Currie], Londres [1908], 7). Le 16 avril 1937, dans la vente Bertram Francis George Currie, chez Christie (125), acheté par Heather. Avant que la Galerie nationale ne l'achète, au début de 1938, chez Asscher and Welker, Londres, il est chez Bottenwieser de Londres. L'attitude des marchands, et l'hypothèse van Dyck/Jordaens (faite par le personnel de la National Gallery, Londres), est d'après mes notes prises lors de la vente.

Notes

1. A list of early examples is given by Christine Ozarowska Kibish in "Lucas Cranach's *Christ Blessing the Children:* a Problem of Lutheran Iconography," *Art Bulletin* XXXVII (September 1955), pp. 196–203.

2. A. Pigler, *Barockthemen* (Budapest: 1956), I, 296 ff: a slightly enlarged list is in the second edition (Budapest: 1974), I, 301 ff. A drawing by Van Dyck of *Suffer Little Children,* but unrelated to the Ottawa painting, is in the Musée des Beaux-Arts, Angers (H. Vey, *Die Handzeichnungen Anton van Dycks* [Brussels: 1962], p. 101–102, no. 32, pl. 42).

3. No. 7.56. William N. Eisendrath Jr., *"Suffer Little Children to Come Unto Me,* by Jacob Jordaens." Published in the *Bulletin of the City Art Museum of St Louis,* XLII (1957), pp. 1–6, where it is dated 1616–1618.

4. Pigler, "Gruppenbildnisse mit Historisch Verkleideten Figuren" in *Acta Historiae Artium,* II, pp. 170–187.

5. Reproduced *Monatshefte für Kunstwissenschaft,* I Jahrg., Heft 9 (1908), p. 747.

6. In the *New Oxford Guide* (Oxford: 1759), p. 100. Copied *verbatim* by Thomas Martyn, *The English Connoisseur* (London 1766), I, p. 20; see Frank Simpson, " 'The English Connoisseur' and its Sources," *Burlington Magazine,* LXXII (November 1951), pp. 355–356, which Ludwig Burchard in his article "Christ Blessing the Children," *Burlington Magazine,* LXXII (January 1938), pp. 25–28, believed to be the earliest mention of the picture.

7. *Repertorium für Kunstwissenschaft,* X (1887), p. 61.

8. Which were acquired by the British Government in 1977, but have not yet been allocated to a permanent home.

9. A sufficient account of what was written about the picture during the nineteenth century is given by Ludwig Burchard (*Burl. Mag., loc. cit.*), an article which was commissioned by the National Gallery at the time of its acquisition.

10. El Greco painted at least two *Apostolados,* which are dated 1605–1614 by Harold E. Wethey, *El Greco and his School* (Princeton: 1962), II, 99 ff. For some by Velazquez of about 1618/1620, see J. Lopez Rey, *Velazquez* (London: 1963), nos 34, 35 and 37. Daniele Crespi (*d.* 1630) painted a number in Santa Maria della Passione, Milan; and Ribera, from at least 1632 onwards, painted several, now scattered, *Apostolados* (E. du Gue Trapier, *Ribera* [New York, 1932] 95 ff.).

11. The two main series are in the Prado and the Galleria Pallavicini at Rome: Hans Vliege,

1. Une liste de premiers exemples est donnée par Christine Ozarowska Kibish dans *Art Bulletin,* XXXVII (septembre 1955), pp. 196–203 : «Lucas Cranach's *Christ Blessing the Children :* a Problem of Lutheran Iconography».

2. A. Pigler, *Barockthemen,* Budapest : 1956, I, pp. 296 sqq. La seconde édition, Budapest : 1974, I, pp. 301 sqq., offre une liste plus étoffée. Un dessin de van Dyck de *Laissez les enfants,* bien qu'éloigné du tableau d'Ottawa, se trouve au Musée des Beaux-Arts d'Angers (H. Vey, *Die Handzeichnungen, Anton van Dycks,* Bruxelles : 1962, pp. 101–102, no 32, pl. 42).

3. No 7.56. William Eisendrach Jr., «*Suffer Little Children to Come Unto Me,* by Jacob Jordaens». Publié dans le *Bulletin of the City Art Museum of St Louis,* XLII (1957), 1–6, où il est daté de 1616–1618.

4. Pigler, *Gruppenbildnisse mit Historisch Verkleideten Figuren* dans *Acta Historiae Artium,* II, pp. 170–187.

5. Reproduit dans *Monatshefte für Kunstwissenschaft,* I Jahrg., Heft 9 (1908), p. 747.

6. Dans le *New Oxford Guide,* Oxford (1759), p. 100. Copié mot pour mot par Thomas Martyn dans *The English Connoisseur,* Londres (1766), I, p. 20; voir Frank Simpson, «*The English Connoisseur*» and its Sources dans *Burlington Magazine,* LXII (novembre 1951), pp. 355–356, que Ludwig Burchard, dans *Christ Blessing the Children, Burl. Mag.,* LXII (janvier 1938), pp. 25–28, a cru être la première mention du tableau.

7. *Repertorium für Kunstwissenschaft,* X (1887), p. 61.

8. Acquises par le gouvernement britannique en 1977, jusqu'ici sans local permanent.

9. Ludwig Burchard donne un relevé satisfaisant de ce qui a été écrit sur ce tableau dans le courant du XIXe s. (*Burl. Mag., loc. cit.*), écrit à la demande de la Galerie nationale quand elle en fit l'acquisition.

10. Le Greco a peint au moins deux apôtres, qui sont datés de 1605–1614 par Harold E. Wethey, *El Greco and his School,* Princeton (1962), pp. 99 sqq.; pour ceux de Vélasquez, d'environ 1618–1620, voir J. Jopez Rey, *Velazquez,* Londres (1963), nos 34, 35 et 36: Daniele Crespi (mort 1630) en a peint un nombre à Santa Maria Della Passione à Milan; et Ribera, au moins de 1632, a peint un certain nombre d'apôtres, maintenant éparpillés (E. du Gue Trapier, Ribera [New York], 1932, pp. 95 sqq.).

11. Les deux principales séries sont au Prado et à la Galleria Pallavicini à Rome : Hans Vliege, *Corpus Rubenianum Ludwig Burchard,* partie VIII,

Corpus Rubenianum Ludwig Burchard, Part VIII (Phaidon: 1972), 34 ff.; see also p. 37 for a list of engravings of earlier Flemish series of Apostles. The National Gallery *Christ* by Rubens probably belonged to such a series, and it has been claimed as the missing *Christ* from the Prado group.

12. No series of Apostles by Jordaens is known, only single Apostles. There is a series by Abraham Janssens in the Church of St Charles Borromeo at Antwerp.

13. Gustav Glück, in *Festschrift für Max Friedländer* (Leipzig: 1927), pp. 130–147; reprinted in *Rubens, Van Dyck and Ihr Kreis* (Vienna: 1933), pp. 288–302.

14. The whole set is illustrated in Glück, *Van Dyck* (Klassiker der Kunst, Stuttgart and London: 1931), pp. 38–43. The note on p. 522 plausibly identifies them with the set recorded in 1780 in the Palace of Gianbattista Serra at Genoa They are probably the "twelve heads of Apostles ascribed to Rubens," seen by Sir Charles Eastlake in possession of [. . .] Serra, Duca di Cardinale, in Naples in 1861 (MS Diary in National Gallery Archives, London).

15. Garas, *Acta Historiae Artium,* II, pp. 189–191 (1955).

16. Both were in the E. Warneck sale, by Georges Petit, Paris, 27–28 May 1926, Lot 36 (without hands), Lot 37 (with hands). Figs 8 and 9 are taken from the sales catalogue.

17. Rudolf Oldenbourg, *PP. Rubens* (Klassiker der Kunst, Berlin and Leipzig), 4th ed., reproduced on pp. 425 and 447.

Phaidon (1972), pp. 34 sqq.: voir aussi p. 37 pour une liste de gravures des séries d'apôtres des premiers maîtres flamands. Le *Christ,* par Rubens, de la Galerie nationale a pu appartenir à une telle série et a été réclamé comme le *Christ* manquant du groupe du Prado.

12. On ne connaît pas de série d'apôtres par Jordaens: seuls des apôtres isolés. Il en existe une par Abraham Janssens dans l'église Saint-Charles-Borromée, à Anvers.

13. Gustav Glück dans *Festschrift für Max Friedlander,* Leipzig (1927), pp. 130–147; réimprimé dans *Rubens, Van Dyck und Ihr Kreis,* Vienne (1933), pp. 288–302.

14. Toute la série est illustrée dans Glück, *Van Dyck* (Klassiker der Kunst), Stuttgart et Londres (1931), pp. 28–43. La note à la page 522 l'identifie non sans vraisemblance avec la série mentionnée en 1780 au Palais de Gianbattista Serra à Gênes. Il s'agit probablement des «douze têtes d'apôtres attribuées à Rubens», propriété de [. . .] Serra, duc de Cardinal, que sir Charles Eastlake vit, à Naples, en 1861 (Journal MS, National Gallery Archives).

15. Garas, *Acta Historiae Artium,* II (1955), pp. 189–191.

16. Tous les deux dans la vente E. Warneck, par Georges Petit, Paris, 27–28 mai 1926, lot 36 (sans mains), lot 37 (avec mains). Les fig. 8 et 9 sont du catalogue de vente.

17. Rudolf Oldenbourg. *P.P. Rubens* (Klassiker der Kunst), Berlin et Leipzig (1921), reproduits page 425 et page 447.

Chronology

Chronologie

1593	Jacob Jordaens born in Antwerp
1598	Peter Paul Rubens registered as a Master Painter in St Luke's Guild, Antwerp
1599	Anthony van Dyck born in Antwerp
1600	Rubens departs Antwerp for Italy; he enters the service of Vincenzo Gonzaga, Duke of Mantua
1603	Rubens painting and studying in Spain
1606	Rubens, *Portrait of Marchesa Brigida Spinola Doria,* Washington, National Gallery of Art
1608	Rubens returns to Antwerp from Italy
1609	Twelve-year truce between Spain and Holland
1609–1610	Van Dyck becomes a pupil in the studio of Hendrick van Balen
1610	Rubens, *The Raising of the Cross*
1611	Rubens, *The Descent from the Cross*
1610–1611	Rubens' *Apostle* series for the Duke of Lerma
1613–1614	Rubens, *Entombment of Christ* after Caravaggio, Ottawa, National Gallery of Canada
c. 1614	Van Dyck, *Self-Portrait* (about age 15), Forth Worth, Kimbell Art Museum
1616	Notre Dame Cathedral, Antwerp, finished (begun 1352)

1593	Jacob Jordaens naît à Anvers
1598	Pierre Paul Rubens inscrit maître à la Confrérie Saint-Luc d'Anvers
1599	Antoine van Dyck naît à Anvers
1600	Rubens quitte Anvers pour l'Italie, où il reste au service de Vincent de Gonzague, duc de Mantoue
1603	Rubens peint et étudie en Espagne
1606	Rubens peint le *Portrait de Brigitte Spinola,* Washington, National Gallery of Art
1608	Rubens quitte l'Italie pour Anvers
1609	Traité de douze ans entre l'Espagne et la Hollande
1609–1610	Van Dyck entre comme apprenti dans l'atelier de Henri van Baelen
1610	Rubens, *Érection de la Croix*
1611	Rubens, *Descente de Croix*
1610–1611	Rubens, série *Bustes d'Apôtres* pour le duc de Lerma
1613–1614	Rubens, *La mise au tombeau* d'après le Caravage, Ottawa, Galerie nationale du Canada
v. 1614	Van Dyck, *Autoportrait* (vers l'âge de 15 ans), Fort Worth, Kimbell Art Museum
1616	Cathédrale Notre-Dame d'Anvers terminée (début 1352)
1617–1618	Van Dyck dans l'atelier de Rubens, collabore à la décoration de l'église des Jésuites à Anvers; Rubens, *L'histoire de Decius Mus;* Van Dyck, *L'entrée triomphale du Christ à Jérusalem,* Indianapolis Museum of Art

1617–1618	Van Dyck works in Rubens' studio, collaborates on the decoration of the Jesuit Church, Antwerp; Rubens, *Decius Mus* series; van Dyck, *The Entry of Christ into Jerusalem,* Indianapolis Museum of Art	1618	Van Dyck inscrit maître à la Confrérie Saint-Luc d'Anvers. La guerre de Trente Ans éclate. Naissance de sir Peter Lely à Soest
1618	Van Dyck registered as a Master Painter in St Luke's Guild, Antwerp. Beginning of Thirty Years War. Sir Peter Lely born in Soest	v. 1620	Van Dyck, *Dédale et Icare,* Musée des beaux-arts de l'Ontario, Toronto
c. 1620	Van Dyck, *Daedalus and Icarus,* Toronto, Art Gallery of Ontario	1620	Van Dyck se rend à la cour de Jacques Ier mais ne reste en Angleterre que trois mois. A Anvers, il peint les portraits de Frans Snyders et de sa femme, Marguerite, collection Frick, New York, et *Laissez les enfants venir à moi,* Ottawa, Galerie nationale du Canada
1620	Van Dyck persuaded to enter the service of King James I but visits England for only three months. In Antwerp, he paints portraits of Frans Snyders and his wife, Margareta, New York, The Frick Collection, and *Suffer Little Children to Come Unto Me,* Ottawa, the National Gallery of Canada		
1621	Van Dyck, *St Martin Dividing his Cloak* for the Church of St Martin, Saventhem. Departs Antwerp for Italy	1621	Van Dyck, *Saint Martin partageant son manteau* pour l'église Saint-Martin de Saventhem. Départ d'Anvers pour l'Italie
1621–1627	Painting in Genoa, Venice, Rome, and in Sicily, van Dyck studies especially the works of the Venetians – Veronese, Titian and Tintoretto	1621–1627	Tout en étudiant surtout l'œuvre des Vénitiens, Véronèse, Titien et Tintoret, van Dyck peint à Gênes, Rome et en Sicile
1622–1625	Rubens, Marie de Medicis series for Luxembourg Palace	1622–1625	Rubens, série Marie de Médicis pour le palais du Luxembourg
1624–1627	Van Dyck, *The Virgin of the Rosary* for the Congregazione della Madonna del Rosario, Palermo	1624–1627	Van Dyck, *La Vierge au Rosaire* pour la compagnie du rosaire de Palerme
		v. 1624	Van Dyck peint des portraits de nobles Génois y compris *La Famille Lomellini,* Édimbourg, The National Gallery of Scotland
		1626	Rubens termine *L'Assomption,* retable, Notre-Dame d'Anvers
		1627	Van Dyck revient à Anvers

c. 1624	Van Dyck paints portraits of Genoese nobility, including *The Lomellini Family,* Edinburgh, The National Gallery of Scotland	1628	Van Dyck, *L'extase de saint Augustin,* église des Augustins, Anvers
1626	Rubens finishes *Assumption of the Virgin,* altarpiece, Antwerp, Notre Dame	1629	Van Dyck, *Renaud et Armide* (vendu à Charles Ier en 1630, maintenant au Baltimore Museum of Art) ; Rubens entreprend la décoration du plafond de la Banqueting House, Whitehall
1627	Van Dyck returns to Antwerp		
1628	Van Dyck, *The Vision of St Augustine,* Antwerp, Augustinerkirche		
1629	Van Dyck, *Rinaldo and Armida* (sold to Charles I in 1630; now in the Baltimore Museum of Art). Rubens begins ceiling decoration of Banqueting House, Whitehall	1630	Rubens fait chevalier par Charles Ier
		1632–1633	Rubens, *Jardin d'amour,* Madrid, Prado ; Marie de Médicis quitte Paris, s'exile à Bruxelles
1630	Rubens knighted by Charles I		
1632–1633	Rubens, *Garden of Love,* Madrid, Prado Marie de Medicis flees Paris to enjoy protection of court at Brussels	1632	Van Dyck en Angleterre et peint *Charles Ier et sa famille,* Londres, palais Buckingham. Nommé peintre de la cour
1632	Van Dyck goes to England, where he paints *Charles I and Family,* London, Buckingham Palace. Appointed court painter	1633	Van Dyck, *Portrait équestre de Charles Ier avec M. de Saint Anthoine,* Londres, palais Buckingham
1633	Van Dyck, *Charles I on Horseback with M. de St Antoine,* London, Buckingham Palace	1634	Van Dyck fait chevalier par Charles Ier ; visites à Anvers et Bruxelles
1634	Van Dyck knighted by Charles I; visits Antwerp and Brussels	1634–1635	Van Dyck, *Portrait de la famille de Philippe Herbert, quatrième comte de Pembroke,* Wilton House
1634–1635	Van Dyck, *Philip, 4th Earl of Pembroke, and his Family,* Wilton House	1635	Van Dyck, *Portrait de Charles Ier à la chasse,* Paris, Louvre, et *Charles Ier sous trois aspects,* château royal de Windsor, pour un buste du roi que projetait le Bernin
1635	Van Dyck, *Portrait of Charles I Hunting,* Paris, Louvre, and *Charles I in Three Positions,* Windsor Castle, for Bernini's projected bust of the King	1636	Le Bernin, d'après l'étude de van Dyck, fait, à Rome, le buste (maintenant détruit) de Charles Ier
		1637	Van Dyck, *Les cinq enfants aînés de Charles Ier,* château royal de Windsor

1636	Bernini in Rome sculpts bust of Charles I, using van Dyck portrait study (bust since destroyed)	1639	Van Dyck épouse Marie Ruthven, dame d'honneur de Henriette-Marie, et petite fille du premier comte de Gowrie
1637	Van Dyck, *The Five Eldest Children of Charles I,* Windsor Castle	1640	Van Dyck visite Anvers. Mort de Rubens
1639	Van Dyck marries Mary Ruthven, maid of honour to Queen Henrietta Maria and grand-daughter of the First Earl of Gowrie	1641	Van Dyck visite Paris, meurt à Londres, enterré à la cathédrale Saint-Paul
1640	Van Dyck visits Antwerp. Rubens dies		
1641	Van Dyck visits Paris, dies in London, buried in Old St Paul's		

Photographs
Colour: The National Gallery of Canada, Ottawa.
Black-and-white: Annan Photographer, Glasgow:
12; British Museum, London: 7; A. Dingjan, The
Hague: 3; Gab. Fotografico, Soprintendenza Beni
Artistici – Storici di Firenze, Florence: 6; The
Metropolitan Museum of Art, New York: 1;
National Gallery of Art, Washington: 11; The
National Gallery of Canada: 5, 8, 9, 10; The St
Louis Art Museum, St Louis: 2; Sindhöringer,
Vienna: 4.

Credits
General Editors of Series:
Myron Laskin, Jr. (European numbers)
Charles C. Hill (Canadian numbers)
Design: Eiko Emori

ISBN 0-88884-341-0
ISSN 0383-5391
PRINTED IN CANADA

Obtainable from:
National Museums of Canada
Mail Order
Ottawa, Canada K1A 0M8

Provenance des photographies
Couleur: Galerie nationale du Canada, Ottawa.
Noir et blanc: Annan Photographer, Glasgow: 12;
British Museum, Londres: 7; A. Dingjan, La
Haye: 3; Gab. Fotografico, Soprintendenza Beni
Artistici – Storici di Firenze, Florence: 6; Galerie
nationale du Canada, Ottawa; 5, 8, 9, 10; The
Metropolitan Museum of Art, New York: 1;
National Gallery of Art, Washington: 11; The St
Louis Art Museum, St Louis: 2; Sindhoringer,
Vienne: 4.

Collaborateurs
Directeurs de la série:
Charles C. Hill (numéros canadiens)
Myron Laskin, Jr. (numéros étrangers)
Graphisme: Eiko Emori

ISBN 0-88884-341-0
ISSN 0383-5391
IMPRIMÉ AU CANADA

Diffusé par les
Musées nationaux du Canada
Commandes postales
Ottawa, Canada K1A 0M8